書苑拾遺

王寵書刺客列傳

王禕 主編
馮威 編

上海辭書出版社

王寵（一四九四—一五三三），字履仁、履吉，號雅宜山人，吳縣（江蘇蘇州）人。明代中期著名書畫家。他以邑諸生

貢入太學，博學多才，詩書畫印並工，名噪一時，傳入《明史》。有《雅宜山人集》等著作行世。

王寵天分很高，但一生仕途失意，寄情於藝術間。尤以書名，特善小楷，行草也十分精妙。王寵與文徵明、陳淳、唐寅

等互為師友，是「吳門書派」的代表人物之一。若非四十歲早逝，他能取得更大成就。

讓王寵名世的主要是其小楷作品，似拙取巧，婉麗遒勁。王寵的招牌筆法是用筆含蘊，少出尖筆。這一方面來自他早

年的老師——以研究易學和道教著稱的蔡羽，從後者留存至今的數幅作品中可以看出藏鋒用筆的萌芽。作為學生，王寵可謂

得金針而後來光大者。另一方面，王寵實在是一位明代學鍾繇而較有成就者。除了鍾繇，王寵三十歲至三十五歲間在文徵明

指導下系統臨習過晉唐小楷，深得早期楷書的結構精華——隨字賦形，即米芾在《海岳名言》中力倡的「大小各有分，不一

倫」的高境界。明人王世貞評論王寵的結字為「天骨爛然，姿態橫生」。整體來看，王寵的小楷風格可以用一個「簡」來概

括，仿佛用禿筆取勢，結構和章法曠達，氣息空雅，自成一格。

書如其人，王寵的書風是其性格和人生的反映。王寵生長在一個文化氣息濃厚、知書達理的商人家庭。文徵明在為王

寵撰作的墓誌銘中寫道，他「性惡喧囂，不樂居塵井」，「高朗明潔，砥節而履方，一切時世聲利之事，有所不屑，猥俗

之言，未嘗出口，風儀玉立，舉止軒揭」。他的生活更是詩意的，「遇佳山水輒忻忘去，或時偃息於長林豐草間，含醺賦

詩，倚席而歌，邈然有千載之思」。仕途的失意使他越加寄情於山水與藝術，卓然成家。

王寵與祝允明，文徵明被譽為「吳門三家」，名至實歸。論者甚至以為，文徵明之後，「書法當以王雅宜為第一。蓋

其書本於大令，兼人品高曠，改神韵超逸，迥出諸人上」（明何良俊語）。在館閣體盛行的明代，能寫出一手極富個性的小

楷，勇氣可嘉。至於另有論者認為，其小楷有臨習《淳化閣帖》而帶來的「棗木氣」，或是誤解了王寵的良苦用心。現代學

人也已注意到王寵用筆與明末黃道周、清初八大山人書法之間的可能聯繫，極富啟發。

王寵存世作品中，他於明嘉靖五年（一五二六）五月書寫的《史記·刺客列傳》較少人知。這卷作品在民國時期曾傳至

金石學家羅振玉之手，羅氏於二十世紀三十年代以之作為《貞松堂藏歷代名人法書》的一種自印出版，此後佚失。關於這件

作品的藝術價值，當代書法家黃惇在《中國書法史》（元明卷）中寫道：「（《刺客列傳》）為其典型的小楷面貌，結字空

靈，氣息高古而典雅，得靜逸之趣，與其『人品高曠』之性格頗為一致。」今據此略作放大重新編印出版，以廣流傳。

刺客列傳

曹沫者，魯人也，以勇力事魯莊公。莊公好力。曹沫為魯將，與齊戰，三敗北。魯莊公懼，乃獻遂邑之地以和。猶復以為將。

齊桓公許與魯會於柯而盟。桓公與莊公既盟於壇上，曹沫執匕首劫齊桓公，桓公左右莫敢動，而問曰：「子將何欲？」曹沫曰：「齊彊魯弱，而大國侵魯亦甚矣。今魯城壞即壓齊境，君其圖之。」桓公乃許盡歸魯之侵地。既已言，曹沫投其匕首，下壇，北面就群臣之位，顏色不變，辭令如故。

桓公怒，欲倍其約。管仲曰：「不可。夫貪小利以自快，棄信於諸侯，失天下之援，不如與之。」於是桓公乃遂割魯侵地，曹沫三戰所亡地盡復予魯。

其後百六十有七年而吳有專諸之

《刺客列傳》。曹沫者，魯人也，以勇力事魯莊公。莊公好力。曹沫為魯將，與齊戰，三敗北。魯莊公懼，乃獻遂邑之地以和。猶復以為將。齊桓公許與魯會於柯而盟。桓公與莊公既盟於壇上，曹沫執匕首劫齊桓公，桓公左右莫敢動，而問曰：「子將何欲？」曹沫曰：「齊彊魯弱，而大國侵魯亦甚矣。今魯城壞即壓齊境，君其圖之。」桓公乃許盡歸魯之侵地。既已言，曹沫投其匕首，下壇，北面就群臣之位，顏色不變，辭令如故。桓公怒，欲倍其約。管仲曰：「不可。夫貪小利以自快，棄信於諸侯，失天下之援，不如與之。」於是桓公乃遂割魯侵地，曹沫三戰所亡地盡復予魯。其後百六十有七年而吳有專諸之

事。專諸者，吳堂邑人也。伍子胥之亡楚而如吳也，知專諸之能。伍子胥既見吳王僚，說以伐楚之利。吳公子光曰：「彼伍員父兄皆死於楚而員言伐楚，欲自為報私讎也，非能為吳。」吳王乃止。伍子胥知公子光之欲殺吳王僚，乃曰：「彼光將有內志，未可說以外事。」乃進專諸於公子光。光之父曰吳王諸樊。諸樊弟三人：次曰餘祭，次曰夷眛，次曰季子札。諸樊知季子札賢而不立太子，以次傳三弟，欲卒致國於季子札。諸樊既死，傳餘祭。餘祭死，傳夷眛。夷眛死，當傳季子札；季子札逃不肯立，吳人乃立夷眛之子僚為王。公子光曰：「使以兄弟次邪，季子當立；必以子乎，則光真適嗣，當立。」

事

專諸者吳堂邑人也伍子胥之亡楚而如吳

也知專諸之能伍子胥既見吳王僚說以伐

楚之利吳公子光曰彼伍

員言伐楚欲自為報私讎也非能為吳

吳王乃止伍子胥知公子光之欲殺吳王僚乃

曰彼光將有內志未可說以外事乃進專諸

於公子光之父曰吳王諸樊諸樊弟三人

次曰餘祭次曰夷眛次曰季子札諸樊知季

子札賢而不立太子以次傳三弟欲卒致國

於季子札諸樊既死傳餘祭餘祭死傳夷眛

夷眛死當傳季子札季子札逃不肯立

乃立夷眛之子僚為王公子光曰使以兄弟

次邪季子當立必以子乎則光真適嗣當立

之九年而楚平王卒。春，吳王僚欲因楚喪，

其二弟公子蓋餘、屬庸將兵圍楚之潛，使延

陵李子於晉，以觀諸侯之變。楚發兵絕吳將

蓋餘、屬庸路，吳兵不得還。於是公子光謂專

諸曰：此時不可失，不求何獲，且光真王嗣，當

立季子，雖來不吾廢也。專諸曰：王僚可殺也。

母老子弱，而兩弟將兵伐楚，楚絕其後。方今

吳外困於楚，而內空無骨鯁之臣，是無如我

何。公子光頓首曰：光之身，子之身也。四月丙

子，光伏甲士於窟室中，而具酒請王僚。王僚

使兵陳自宮至光之家，門戶階陛左右，皆王

僚之親戚也。夾立侍，皆持長鈹。酒既酣，公子

光詳為足疾，入窟室中，使專諸置匕首魚炙。

故嘗陰養謀臣以求立。光既得專諸，善客待之。九年而楚平王卒。春，吳王僚欲因楚喪，便其二弟公子蓋餘、屬庸將兵圍楚之灊；使延陵季子於晉，以觀諸侯之變。楚發兵絕吳將蓋餘、屬庸路，吳兵不得還。於是公子光謂專諸曰：「此時不可失，不求何獲！且光真王嗣，當立，季子雖來，不吾廢也。」專諸曰：「王僚可殺也。母老子弱，而兩弟將兵伐楚，楚絕其後。方今吳外困於楚，而內空無骨鯁之臣，是無如我何。」公子光頓首曰：「光之身，子之身也。」四月丙子，光伏甲士於窟室中，而具酒請王僚。王僚使兵陳自宮至光之家，門戶階陛左右，皆王僚之親戚也。夾立侍，皆持長鈹。酒既酣，公子光詳為足疾，入窟室中，使專諸置匕首魚炙

子如廁，心動，執問塗廁之刑人，則豫讓，內持
襄子。襄子如廁，心動，執問塗廁之刑人，則豫讓，內持
士為知己者死，女為說己者容。今智伯知我，我必為報讎而死，以報智伯，則吾魂魄不愧矣。」乃變名姓為刑人，入宮塗廁，中挾匕首，欲以刺
寵之。及智伯伐趙襄子，趙襄子與韓、魏合謀滅智伯，滅智伯之後而三分其地。趙襄子最怨智伯，漆其頭以為飲器。豫讓遁逃山中，曰：「嗟乎！
是為闔閭。闔閭乃封專諸之子以為上卿。其後七十餘年而晉有豫讓之事。豫讓者，晉人也，故嘗事范中行氏，而無所知名。去而事智伯，智伯甚尊
之腹中而進之。既至王前，專諸擘魚，因以匕首刺王僚，王僚立宛。左右亦殺專諸，王人擾亂，公子光出其伏甲以攻王僚之徒，盡滅之，遂自立為王，

之腹中而進之既至王前專諸擘魚因以匕
首刺王僚王僚立宛左右亦殺專諸王人擾
亂公子光出其伏甲以攻王僚之徒盡滅之
遂自立為王是為闔閭闔閭乃封專諸之子
以為上卿其後七十餘年而晉有豫讓之事
豫讓者晉人也故嘗事范中行氏而無所知
名去而事智伯智伯甚尊寵之及智伯伐趙
襄子趙襄子與韓魏合謀滅智伯滅智伯之
後而三分其地趙襄子最怨智伯漆其頭以
為飲器豫讓遁逃山中曰嗟乎士為知己者
死女為說己者容令智伯知我我必為報讎
而死以報智伯則吾魂魄不愧矣乃變名姓
為刑人入宮塗廁中挾匕首欲以刺襄子襄
子如廁心動執問塗廁之刑人則豫讓內持

4

彼義人也，吾謹避之耳。且智伯亡無後，而其臣欲為報仇，此天下之賢人也。卒釋去之。居頃之，豫讓又漆身為厲，吞炭為啞，使形狀不可知，行乞于市。其妻不識也。行見其友，其友識之，曰：「汝非豫讓邪？」曰：「我是也。」其友為泣曰：「以子之才，委質而臣事襄子，襄子必近幸子。近幸子，乃為所欲，顧不易邪？何乃殘身苦形，欲以求報襄子，不亦難乎！」豫讓曰：「既已委質臣事人，而求殺之，是懷二心以事其君也。且吾所為者極難耳！然所以為此者，將以愧天下後世之為人臣懷二心以事其君者也。」既去，頃之，襄子當出，豫讓伏于所當過之橋下。襄子至橋，馬驚，襄子曰：「此必是豫讓也。」使人

刀兵，曰：「欲為智伯報仇！」左右欲誅之。襄子曰：「彼義人也，吾謹避之耳。且智伯亡無後，而其臣欲為報仇，此天下之賢人也。」卒釋去之。居頃之，豫讓又漆身為厲，吞炭為啞，使形狀不可知，行乞于市。其妻不識也。行見其友，其友識之，曰：「汝非豫讓邪？」曰：「我是也。」其友為泣曰：「以子之才，委質而臣事襄子，襄子必近幸子。近幸子，乃為所欲，顧不易邪？何乃殘身苦形，欲以求報襄子，不亦難乎！」豫讓曰：「既已委質臣事人，而求殺之，是懷二心以事其君也。且吾所為者極難耳！然所以為此者，將以愧天下後世之為人臣懷二心以事其君者也。」既去，頃之，襄子當出，豫讓伏于所當過之橋下。襄子至橋，馬驚，襄子曰：「此必是豫讓也。」使人

問之，果豫讓也。於是襄子乃數豫讓曰：「子不嘗事范、中行氏乎？智伯盡滅之，而子不為報讎，而反委質臣於智伯。智伯亦已死矣，而子獨何以為之報讎之深也？」豫讓曰：「臣事范、中行氏，范、中行氏皆眾人遇我，我故眾人報之。至於智伯，國士遇我，我故國士報之。」豫讓曰：「臣聞明主不掩人之美，而忠臣有死名之義，前君已寬赦臣，天下莫不稱君之賢。今日之事，臣固伏誅，然願請君之衣而擊之，焉以致報讎之意，則雖死不恨。非所敢望也，敢布腹心！」於是襄子大義之，乃使持衣與豫讓。豫讓拔劍三躍

問之，果豫讓也。於是襄子乃數豫讓曰子不嘗事范、中行氏乎智伯盡滅之而子不為報讎而反委質臣於智伯智伯亦已死矣而子獨何以為之報讎之深也豫讓曰臣事范、中行氏范、中行氏皆眾人遇我我故眾人報之至於智伯國士遇我故國士報之襄子喟然歎息而泣曰嗟乎豫讓子之為智伯名既成矣而寡人赦子亦已足矣子其自為計寡人不復釋子使兵圍之豫讓曰臣聞明主不掩人之美而忠臣有死名之義前君已寬赦臣天下莫不稱君之賢令日之事臣固伏誅然願請君之衣而擊之焉以致報讎之意則雖死不恨非所敢望也敢布腹心於是襄子大義之乃使持衣與豫讓襄子拔劍三躍

而擊之，曰：「吾可以下報智伯矣！」遂伏劍自殺。死之日，趙國志士聞之，皆為涕泣。

其後四十餘年而軹有聶政之事。聶政者，軹深井里人也。殺人避仇，與母、姊如齊，以屠為事。久之，濮陽嚴仲子事韓哀侯，與韓相俠累有郤。嚴仲子恐誅，亡去，游求人可以報俠累者。至齊，齊人或言聶政勇敢士也，避仇隱於屠者之間。嚴仲子至門請，數反，然後具酒自暢聶政母前。酒酣，嚴仲子奉黃金百溢，前為聶政母壽。聶政驚怪其厚，固謝嚴仲子。嚴仲子固進，而聶政謝曰：「臣幸有老母，家貧，客游以為狗屠，可以旦夕得甘毳以養親。親供養備，不敢當仲子之賜。」嚴仲子辟人，因為聶政言曰：「臣有仇，而行游諸侯衆矣；然

至齊，竊聞足下義甚高，故進百金者，將用爲夫人龜糒之費，得以交足下之驩，豈敢以有求望邪！嚴仲子曰：「臣厍以降志辱身居市井屠者，徒幸以養老母；老母在，政身未敢以許人也。」嚴仲子固讓，聶政竟不肯受也。然嚴仲子卒備賓主之禮而去。久之，聶政母死，既已葬，除服，聶政曰：「嗟乎！政乃市井之人，鼓刀以屠，而嚴仲子乃諸侯之卿相也，不遠千里，枉車騎而交臣。臣之所以待之，至淺鮮矣，未有大功可以稱者，而嚴仲子奉百金為親壽，我雖不受，然是者徒深知政也。夫賢者以感忿睚眦之意而親信窮僻之人，而政獨安得嘿然而已乎！且前日要政，政徒以老母；老母今以

至齊竊聞足下義甚高故進百金盍將用爲
夫人龜糒之費得以交足下之驩豈敢以有
求望邪嚴政曰臣所以降志辱身居市井屠
者徒幸以養老母老母在政身未敢以許人
也嚴仲子固讓聶政竟不肯受也然嚴仲子
卒備賓主之禮而去久之聶政母死既已葬
除服聶政曰嗟乎政乃市井之人鼓刀以屠
而嚴仲子乃諸侯之卿相也不遠千里枉車
騎而交臣臣之所以待之至淺鮮矣未有大
功可以稱者而嚴仲子乃奉百金為親壽我雖
不受然是者徒深知政也夫賢者以感忿睚
眦之意而親信窮僻之人而政獨安得嘿然
而已乎且前日要政政徒以老母老母今以

天年終，政將為知已者用乃遂西至濮陽見
嚴仲子曰前日所以不許仲子者徒以親在
今不幸而母以天年終仲子所欲報仇者為
誰請得從事焉嚴仲子具告曰臣之仇韓相
俠累俠累又韓君之季父也宗族盛多居處
兵衛甚設臣欲使人刺之衆終莫能就今
下幸而不棄請益其車騎壯士可為足下輔
翼者聶政曰韓之與衛相去中間不甚遠令
殺人之相相又國君之親此其勢不可以多
人多人不能無生得失生得失則語泄語泄
是韓舉國而與仲子為讎豈不殆哉遂謝車
騎人徒聶政乃辭獨行杖劍至韓韓相俠累
方坐府上持兵戟而衛侍者甚衆聶政直入

天年終，政將為知已者用。」乃遂西至濮陽見
嚴仲子曰前日所以不許仲子者，徒以親在；
從事焉！」嚴仲子具告曰：「臣之仇韓相俠累，
請益其車騎壯士可為足下輔翼者。」聶政曰：「韓
生得失則語泄，語泄是韓舉國而與仲子為讎，
聶政直入，

上階刺殺俠累，左右大亂。轟政大呼，厲擊殺者數十人，因自皮面決眼，自屠出腸，遂以死。韓取轟政屍暴於市，購問莫知誰子。于是韓縣購之，有能言殺相俠累者予千金。久之莫知也。政姊榮聞人有刺殺韓相者，賊不得，國不知其名姓，暴其尸而縣之千金，乃於邑曰：『其是吾弟與？嗟乎，嚴仲子知吾弟！』立起，如韓之市，而死者果政也，伏尸哭極哀，曰：『是軹深井里所謂轟政者也。』市行者諸眾人皆曰：『此人暴虐吾國相，王縣購其名姓千金，夫人不聞與？何敢來識之也？』榮應之曰：『聞之。然政所以蒙污辱自棄於市販之間者，為老母幸無恙，妾未嫁也。親既以天年下世，妾已嫁夫，嚴

上階刺殺俠累，左右大亂。轟政大呼所擊殺
者數十人，因自皮面決眼，自屠出腸，遂以死。
韓取轟政屍暴於市，購問莫知誰子。于是韓
縣之有能言殺相俠累者，予千金。久之莫
知也。政姊榮聞人有刺殺韓相者，賊不得，國
不知其名姓，暴其尸而縣之千金，於邑曰：
『其是吾弟與？嗟乎，嚴仲子知吾弟！』立起，如韓
之市，而死者果政也，伏尸哭極哀，曰：『是軹深
井里所謂轟政者也。』市行者諸眾人皆曰：『此
人暴虐吾國相，王縣購其名姓千金，夫人不
聞與？何敢來識之也？』榮應之曰：『聞之。然政所
以蒙污辱自棄於市販之間者，為老母幸無
恙，妾未嫁也。親既以天年下世，妾已嫁夫，嚴

仲子乃察舉吾弟困污之中而交之澤厚矣
可奈何士固為知已者兇今乃以妾尚在之
故重自刑以絕從妾其奈何畏歿身之誅終
滅賢弟之名大驚韓市人乃大呼天者三卒
於邑悲哀而死政之旁晉楚齊衛聞之皆曰
非獨政能也及其姊亦烈女也鄉使政誠知
其姊無濡忍之志不重暴骸之難心絕險千
里以列其名姊弟俱僇於韓市者亦未必敢
以身許嚴仲子也嚴仲子亦可謂知人能得
士矣其後二百二十餘年秦有荊軻之事
荊軻者也其先乃齊人徙於衛衛人謂
之慶卿而之燕燕人謂之荊卿荊卿好讀書
擊劍以術說衛元君衛元君不用其後夷

仲子乃察舉吾弟困污之中而交之，澤厚矣，可奈何！士固為知已者兇，今乃以妾尚在之
故，重自刑以絕從，妾其奈何畏歿身之誅，終滅賢弟之名！大驚韓市人。乃大呼天者三，卒於邑悲哀而死政之旁。晉、楚、齊、衛聞之，皆曰：『非獨政能也，及其姊亦烈女也。鄉使政誠知其姊無濡忍之志，
不重暴骸之難，必絕險千里以列其名，姊弟俱僇於韓市者，亦未必敢以身許嚴仲子也。嚴仲子亦可謂知人能得士矣！』其後二百二十餘年秦有荊軻
之事。荊軻者，衛人也。其先乃齊人，徙於衛，衛人謂之慶卿。而之燕，燕人謂之荊卿。荊卿好讀書擊劍，以術說衛元君，衛元君不用。其後秦
伐

魏置東郡徙衛元君之支屬于野王荊軻嘗
游過榆次与蓋聶論劍蓋聶怒而目之荊軻
出人或言復召荊卿蓋聶曰曩者吾與論劍
有不稱者吾目之試往是宜去不敢留使使
往之主人荊卿則已駕而去榆次矣使者還
報蓋聶曰固去也吾曩者目攝之荊軻遊於
邯鄲魯勾踐與荊軻博爭道魯勾踐怒而叱
之荊軻嘿而逃去遂不復會荊軻既至燕愛
燕之狗屠及善擊築者高漸離荊軻嗜酒日
與狗屠及高漸離飲於燕市酒酣以往高漸
離擊築荊軻和而歌於市中相樂也已而相
泣傍若無人者荊軻雖游于酒人乎然其為
人沈深好書其所游諸侯盡與其賢豪長者

魏，置東郡，徙衛元君之支屬于野王。荊軻嘗游過榆次，與蓋聶論劍，蓋聶怒而目之。荊軻出，人或言復召荊卿。蓋聶曰：「曩者吾與論劍有不稱者，吾目之；試往，是宜去，不敢留。」使使往之主人，荊卿則已駕而去榆次矣。使者還報，蓋聶曰：「固去也，吾曩者目攝之！」荊軻遊於邯鄲，魯勾踐與荊軻博，爭道，魯勾踐怒而叱之，荊軻嘿而逃去，遂不復會。荊軻既至燕，愛燕之狗屠及善擊築者高漸離。荊軻嗜酒，日與狗屠及高漸離飲於燕市，酒酣以往，高漸離擊築，荊軻和而歌於市中，相樂也，已而相泣，傍若無人者。荊軻雖游于酒人乎，然其為人沈深好書，其所游諸侯，盡與其賢豪長者

相結其之燕燕之處士田光先生亦善待之
知其非庸人也居頃之會燕太子丹質秦亡
歸燕燕太子丹者故嘗質於趙而秦王政生
於趙其少時與丹驩及政立為秦王而丹質
于秦秦王之遇燕太子丹不善故丹怨而亡
歸歸而求為報秦王者國小力不能其後秦
日出兵山東以伐齊楚三晉稍蠶食諸侯且
至於燕燕君臣皆恐禍之至太子丹患之問
其傅鞠武武對曰秦地偏天下威脅韓魏趙
氏北有甘泉谷口之固南有涇渭之沃擅巴
漢之饒右隴蜀之山左關殽之險民眾而士
屬兵革有餘意有所出則長城之南易水以
北未有所定也奈何以見陵之怨欲批其逆

相結。其之燕，燕之處士田光先生亦善待之，知其非庸人也。居頃之，會燕太子丹質秦亡歸燕。燕太子丹者，故嘗質於趙，而秦王政生於趙，其少時與丹驩。及政立為秦王，而丹質於秦。秦王之遇燕太子丹不善，故丹怨而亡歸。歸而求為報秦王者，國小，力不能。其後秦日出兵山東以伐齊、楚、三晉，稍蠶食諸侯，且至於燕，燕君臣皆恐禍之至。太子丹患之，問其傅鞠武。武對曰：『秦地偏天下，威脅韓、魏、趙氏，北有甘泉、谷口之固，南有涇、渭之沃，擅巴、漢之饒，右隴、蜀之山，左關、殽之險，民眾而士厲，兵革有餘。意有所出，則長城之南，易水以北，未有所定也。奈何以見陵之怨，欲批其逆

鱗哉丹曰既則何由對曰請入圖之居有間秦將樊於期得罪於秦王亡之燕太子受而舍之鞠武諫曰不可夫以秦王之暴而積怒於燕足為寒心又況聞樊將軍之所在是謂委肉當餓虎之蹊也禍必不振矣雖有管晏不能為之謀也顧太子疾遣樊將軍入匈奴以滅口請西約三晉南連齊楚北賭於單于其後廼可圖也太子曰太傅之計曠日彌久心惛然恐不能須史且非獨於此也夫以樊將軍窮困於天下歸身於丹丹終不以迫于彊秦而棄所哀憐之交置之匈奴是固丹命卒之時也顧太傅更慮之鞠武曰夫行危欲求安造禍而求福計淺而怨深連結一心之後交不顧國家之大害此謂資怨而助禍

鱗哉！』丹曰：『然則何由？』對曰：『請入圖之。』居有間，秦將樊於期得罪於秦王，亡之燕，太子受而舍之。鞠武諫曰：『不可。夫以秦王之暴而積怒於燕，足為寒心，又況聞樊將軍之所在乎？是謂「委肉當餓虎之蹊」也，禍必不振矣！雖有管、晏，不能為之謀也。請太子疾遣樊將軍入匈奴以滅口。請西約三晉，南連齊、楚，北購於單于，其後廼可圖也。』太子曰：『太傅之計，曠日彌久，心惛然，恐不能須臾。且非獨於此也，夫以樊將軍窮困於天下，歸身於丹，丹終不以迫于彊秦而棄所哀憐之交，置之匈奴，是固丹命卒之時也。顧太傅更慮之。』鞠武曰：『夫行危欲求安，造禍而求福，計淺而怨深，連結一人之後交，不顧國家之大害，此所謂「資怨而助禍」

矣。夫以鴻毛燎於爐炭之上，必無事矣。以鵰鷙之秦，行怨暴之怒，豈足道哉！燕有田光先生，其為人智深而勇沈，可與謀。太子曰：「顧因太傅而得交於田先生，可乎？」鞠武曰：「敬諾。」出見田先生，道「太子願圖國事於先生也」。田光曰：「敬奉教。」乃造焉。太子逢迎，却行為導，跪而蔽席。田光坐定，左右無人，太子避席而請曰：「燕秦不兩立，願先生留意也。」田光曰：「臣聞騏驥盛壯之時，一日而馳千里；至其衰老，駑馬先之。今太子聞光盛壯之時，不知臣精已消亡矣。雖然，光不敢以圖國事，所善荊卿可使也。」太子曰：「顧因先生得結交於荊卿，可乎？」田光曰：「敬諾。」即起，趨出。太子送至門，戒曰：「丹

矣夫以鴻毛燎於爐炭之上必無事矣以
鵰鷙之秦行怨暴之怒豈足道哉燕有田光
先生其為人智深而勇沈可與謀太子曰顧
因太傅而得交於田先生可乎鞠武曰敬諾
出見田先生道太子願圖國事於先生也田
光曰敬奉教乃造焉太子逢迎却行為導跪
而蔽席田光坐定左右無人太子避席而請
曰燕秦不兩立願先生留意也田光曰臣聞
騏驥盛壯之時一日而馳千里至其衰老駑
馬先之今太子聞光盛壯之時不知臣精已
消亡矣雖然光不敢以圖國事所善荊卿可
使也太子曰顧因先生得結交於荊卿可乎
田光曰敬諾即起趨出太子送至門戒曰丹

所報先生所言者國之大事也顧先生勿泄
也田光俛而笑曰諾僂行見荊卿曰光與子
相善燕國莫不知今太子聞光壯盛之時不
知吾形已不逮也幸而教之曰燕秦不兩立
顧先生留意也光竊不自外言足下於太子
也顧足下過太子於宮荊軻曰謹奉教田光
曰吾聞之長者為行不使人疑之今太子告
光曰所言告國之大事也顧先生勿泄是太
子疑光也夫為行而使人疑之非節俠也欲
自殺以激荊卿曰顧足下急過太子言光已
死明不言也因遂自別而死荊軻遂見太子
言田光已死致光之言太子再拜而跪膝行
流涕有頃而後言曰丹所以誡田先生毋言

厉報，先生所言者，國之大事也，願先生勿泄也！』田光俛而笑曰：『諾。』僂行見荊卿曰：『光與子相善，燕國莫不知。今太子聞光壯盛之時，不知吾形已不逮也，幸而教之曰「燕秦不兩立，願先生留意也」。光竊不自外，言足下於太子也，願足下過太子於宮。』荊軻曰：『謹奉教。』田光曰：『吾聞之，長者為行，不使人疑之。今太子告光曰「所言者，國之大事也，願先生勿泄」，是太子疑光也。夫為行而使人疑之，非節俠也。』欲自殺以激荊卿，曰：『願足下急過太子，言光已死，明不言也。』因遂自刎而死。荊軻遂見太子，言田光已死，致光之言。太子再拜而跪，膝行流涕，有頃而後言曰：『丹所以誡田先生毋言

者欲以成大事之謀也今田先生以死明不
言豈丹之心哉荊軻坐定太子避席頓首曰
田先生不知丹之不肖使得至前敢有所道
此天之所以哀燕而不棄其孤也今秦有貪
利之心而欲不可足也非盡天下之地臣海
內之王者其意不厭今秦已虜韓王盡納其
地又舉兵南伐楚北臨趙王翦將數十萬之
眾距漳鄴而李信出太原雲中趙不能支秦
必入臣入臣則禍至燕燕小弱數困於兵今
計舉國不足以當秦諸侯服秦莫敢合從
之私計愚以為誠得天下之勇士使於秦闚
以重利秦王貪其勢必得所顧矣誠得劫秦
王使悉反諸侯侵地若曹沫之與齊桓公則

者，欲以成大事之謀也。今田先生以死明不言豈丹之心哉！』荊軻坐定，太子避席頓首曰：『田先生不知丹之不肖，使得至前，敢有所道者，欲以成大事之謀也。今田先生以死明不言豈丹之心哉！』此天之所以哀燕而不棄其孤也。今秦有貪利之心，而欲不可足也。非盡天下之地，臣海內之王者，其意不厭。今秦已虜韓王，盡納其地。又舉兵南伐楚，北臨趙；王翦將數十萬之眾距漳、鄴，而李信出太原、雲中。趙不能支秦，必入臣，入臣則禍至燕。燕小弱，數困於兵，今計舉國不足以當秦。諸侯服秦，莫敢合從。丹之私計愚，以為誠得天下之勇士使於秦，窺以重利；秦王貪，其勢必得所願矣。誠得劫秦王，使悉反諸侯侵地，若曹沫之與齊桓公，則

大善矣，則不可因而刺殺之彼秦大將擅兵
於外而內有亂則君臣相疑以其間諸矣淂
合從其破秦必矣此丹之上願而不知所委
命惟荊卿留意焉久之荊軻曰此國之大事
也臣駑下恐不足任使太子前頓首固請毋
讓然後許諾于是尊荊卿為上卿舍上舍
子曰造門下供太牢具異物間進車騎美女
意秦將王翦破趙虜趙王盡收入其地進兵
北畧地至燕南界太子丹恐懼乃請荊軻曰
秦兵旦暮渡易水則雖欲長侍足下豈可得
我荊軻曰微太子言臣願謁之今行而毋信
則秦未可親也夫樊將軍秦王購之金千斤

大善矣，則不可，因而刺殺之。彼秦大將擅兵於外而內有亂，則君臣相疑，以其間諸矣淂合從，其破秦必矣。此丹之上願，而不知所委命，惟荊卿留意焉。」久之，荊軻曰：「此國之大事也，臣駑下，恐不足任使。」太子前頓首，固請毋讓，然後許諾。於是尊荊卿為上卿，舍上舍。太子日造門下，供太牢具，異物間進，車騎美女恣荊軻所欲，以順適其意。久之，荊軻未有行意。秦將王翦破趙，虜趙王，盡收入其地，進兵北畧地至燕南界。太子丹恐懼，乃請荊軻曰：「秦兵旦暮渡易水，則雖欲長侍足下，豈可得哉！」荊軻曰：「微太子言，臣願謁之。今行而毋信，則秦未可親也。夫樊將軍，秦購之金千斤，

樊於期偏

之奈何？」荊軻曰：「願得將軍之首以獻秦王，秦王必喜而見臣，臣左手把其袖，右手揕其匈，然則將軍之仇報而燕見陵之愧除矣。將軍豈有意乎？」

於期仰天太息流涕曰：「於期每念之，常痛於骨髓，顧計不知所出耳！」荊軻曰：「今有一言可以解燕國之患，報將軍之仇者，何如？」於期乃前曰：「為

邑萬家。誠得樊將軍首與燕督亢之地圖，奉獻秦王，秦王必説見臣，臣乃得有以報太子。」荊軻知太子不忍，乃遂私見樊於期曰：「秦之遇將軍可謂深矣，父母宗族皆為戮沒。今聞購將軍首金千斤，邑萬家，將奈何？」

邑萬家誠得樊將軍首與燕督亢之地圖奉獻秦王秦王必説見臣乃得有以報太子曰樊將軍窮困来歸丹丹不忍以已之私而傷長者之意顧足下更慮之荊軻知太子不忍乃遂私見樊於期曰秦之遇將軍可謂深矣父母宗族皆為戮沒今聞購將軍首金千所亡萬家將奈何於期仰天大息流涕曰於每念之常痛於骨髓顧計不知所出耳荊軻曰今有一言可以解燕國之患報將軍之仇者何如於期乃前曰為之奈何荊軻曰願得將軍之首以獻秦王秦王必喜而見臣臣左手把其袖右手揕其匈然則將軍之仇報而燕見陵之愧除矣將軍豈有意乎樊於期偏

祖揭挽而進曰此臣之日夜切齒腐心也乃

今得聞教遂自剄到太子聞之馳往伏屍而哭

極哀既巳不可柰何乃遂盛樊於期首函封之

之於是太子豫求天下之利匕首得趙人徐

夫人匕首之百金使工以藥焠之以試人

血濡縷人無不立死者乃裝為遣荆卿燕國

有勇士秦舞陽年十三殺人人不敢忤視乃

令秦舞陽為副荆軻有所待欲與俱其人居

遠未来而為治行頃之未發太子遲之疑其

改悔乃復請曰日巳盡矣荆軻怒叱太子曰何太子

請得先遣秦舞陽荆軻怒叱太子曰何太子

之遣往而不反者豎子也且提一匕首入不

測之彊秦僕所以留者待吾客与俱今太子

祖揭挽而進曰："此臣之日夜切齒腐心也，乃今得聞教！"遂自剄。太子聞之，馳往，伏屍而哭，極哀。既已不可柰何，乃遂盛樊於期首函封之。

於是太子豫求天下之利匕首，得趙人徐夫人匕首，取之百金，使工以藥焠之，以試人，血濡縷，人無不立死者。乃裝為遣荆卿。燕國有勇士秦舞陽，年十三，殺人，人不敢忤視。乃令秦舞陽為副。荆軻有所待，欲與俱；其人居遠未來，而為治行。頃之，未發，太子遲之，疑其改悔，乃復請曰："日已盡矣，荆卿豈有意哉？丹請得先遣秦舞陽。"荆軻怒，叱太子曰："何太子之遣？往而不反者，豎子也！且提一匕首入不測之彊秦，僕所以留者，待吾客与俱。今太子

遲之，請辭決矣！』遂發。太子及賓客知其事者，皆白衣冠以送之。至易水之上，既祖，取道，高漸離擊筑，荊軻和而歌，為變徵之聲，士皆垂淚涕泣。又前而為歌曰：『風蕭蕭兮易水寒，壯士一去兮不復還！』復為羽聲慷慨，士皆瞋目，髮盡上指冠。於是荊軻就車而去，終已不顧。遂至秦，持千金之資幣物，厚遺秦王寵臣中庶子蒙嘉。嘉為先言於秦王曰：『燕王誠振怖大王之威，不敢舉兵以逆軍吏，願舉國為內臣，比諸侯之列，給貢職如郡縣，而得奉守先王之宗廟。恐懼不敢自陳，謹斬樊於期之頭，及獻燕督亢之地圖，函封，燕王拜送於庭，使使以聞大王，惟大王命之。』秦王聞之，大喜，乃朝服，設九賓，見燕使者咸陽宮。荊軻奉樊於期

遲之，請辭決矣遂發太子及賓客知其事者皆白衣冠以送之至易水之上既祖取道高漸離擊筑荊軻和而歌為變徵之聲士皆垂淚涕泣又前而為歌曰風蕭蕭兮易水寒壯士一去兮不復還復為羽聲慷慨士皆瞋目髮盡上指冠於是荊軻就車而去終已不顧遂至秦持千金之資幣物厚遺秦王寵臣中庶子蒙嘉嘉為先言於秦王曰燕王誠振怖大王之威不敢舉兵以逆軍吏願舉國為內臣比諸侯之列給貢職如郡縣而得奉守先王之宗廟恐懼不敢自陳謹斬樊於期之頭及獻燕督亢之地圖函封燕王拜送於庭使使以聞大王惟大王命之秦王聞之大喜乃朝服設九賓見燕使者咸陽宮荊軻奉樊於期

頭函而秦舞陽奉地圖匣以次進至陛秦舞
陽色變振恐羣臣怪之荊軻顧笑舞陽前謝
曰北蕃蠻夷之鄙人未嘗見天子故振慴顧
大王少假借之使得畢使於前秦王謂軻曰
取舞陽所持地圖軻既取圖奏之秦王發圖
圖窮而匕首見因左手把秦王之袖而右手
持匕首揕之未至身秦王驚自引而起袖絕
拔劍劍長操其室時惶急劍堅故不可立拔
荊軻逐秦王秦王環柱而走羣臣皆愕卒起
不意盡失其度而秦法羣臣侍殿上者不得
持尺寸之兵諸郎中執兵皆陳殿下非有詔
召不得上方急時不及召下兵以故荊軻乃
逐秦王而卒惶急無以擊軻而以手共搏之
是時侍醫夏無且以其所奉藥囊提荊軻也

頭函，而秦舞陽奉地圖匣，以次進。至陛，秦舞陽色變振恐，羣臣怪之。荊軻顧笑舞陽，前謝曰：「北蕃蠻夷之鄙人，未嘗見天子，故振慴。願大王少假借之，使得畢使於前。」秦王謂軻曰：「取舞陽所持地圖。」軻既取圖奏之，秦王發圖，圖窮而匕首見。因左手把秦王之袖，而右手持匕首揕之。未至身，秦王驚，自引而起，袖絕。拔劍，劍長，操其室。時惶急，劍堅，故不可立拔。荊軻逐秦王，秦王環柱而走。羣臣皆愕，卒起不意，盡失其度。而秦法，羣臣侍殿上者不得持尺寸之兵；諸郎中執兵皆陳殿下，非有詔召不得上。方急時，不及召下兵，以故荊軻乃逐秦王。而卒惶急，無以擊軻，而以手共搏之。

是時侍醫夏無且以其所奉藥囊提荊軻也。

秦王方環柱走，卒惶急不知所爲左右乃曰
王負劍負劍遂拔以擊荊軻斷其左股荊軻
廢乃引其匕首以擿秦王不中中銅柱秦王
復擊軻軻被八創軻自知事不亢亢倚柱而笑
箕倨以罵曰事所以不成者以欲生劫之必
得約契以報太子也于是左右既前殺軻秦
王不怡者良久已而論功賞羣臣及當坐者
各有差而賜夏無且黃金二百鎰曰無且愛
我乃以藥囊提荊軻也於是秦王大怒益發
兵詣趙詔王翦軍以伐燕十月而拔薊城燕
王喜太子丹等盡率其精兵東保於遼東秦
將李信追擊燕王急燕王喜乃遺燕王喜書
曰秦所以尤追燕急者以太子丹故也今王
誠殺丹獻之秦王秦王必解而社稷幸得血

秦王方環柱走，卒惶急，不知所爲，左右乃曰：「王負劍！」負劍，遂拔以擊荊軻，斷其左股。荊軻廢，乃引其匕首以擿秦王，不中，中桐柱。
秦王復擊軻，軻被八創。軻自知事不就，倚柱而笑，箕踞以罵曰：「事所以不成者，以欲生劫之，必得約契以報太子也。」於是秦王大怒，益發兵
詣趙，詔王翦軍以伐燕。十月而拔薊城。燕王喜、太子丹等盡率其精兵東保於遼東。秦將李信追擊燕王急，代王嘉乃遺燕王喜書曰：「秦所以尤
追燕急者，以太子丹故也。今王誠殺丹獻之秦王，秦王必解，而社稷幸得血

食。』其後李信追丹，丹匿衍水中，燕王乃使使斬太子丹，欲獻之秦。秦復進兵攻之。後五年，秦卒滅燕，虜燕王喜。其明年，秦并天下，立號為皇帝。於是秦逐太子丹、荊軻之客，皆亡。高漸離變名姓為人庸保，匿作於宋子。久之，作苦，聞其家堂上客擊筑，傍徨不能去。每出言曰：『彼有善有不善。』從者以告其主，曰：『彼庸乃知音，竊言是非。』家丈人召使前擊筑，一坐稱善，賜酒。而高漸離念久隱畏約無窮時，乃退，出其裝匣中筑與其善衣，更容貌而前。舉坐客皆驚，下與抗禮，以為上客。使擊筑而歌，客無不流涕而去者。宋子傳客之，聞於秦始皇。秦始皇召見，人有識者，乃曰：『高漸離也。』秦皇

秦始皇名見人有識者乃曰高漸離也秦皇
無不流涕而去者宋子傳客之聞於秦始皇
客皆驚下與抗禮以為上客使擊筑而歌客
出其裝匣中筑與其善衣更容貌而前舉坐
善賜酒而高漸離念久隱畏約無窮時乃退
知音竊言是非家丈人召使前擊筑一坐稱
曰彼有善有不善從者以告其主曰彼庸乃
苦聞其家堂上客擊筑傍徨不能去每出言
漸離變名姓為人庸保匿作於宋子久之作
為皇帝於是秦逐太子丹荊軻之客皆亡高
秦卒滅燕虜燕王喜其明年秦并天下立號
斬太子丹欲獻之秦秦復進兵攻之後五年
於是秦逐太子丹荊軻之客皆亡高漸離衍水中燕王乃使使
食其後李信追丹丹匿衍水中燕王乃使使

帝惜其善擊筑，重赦之，乃矐其目。使擊筑，未嘗不稱善。稍益近之，高漸離乃以鉛置筑中，復進得近，舉筑朴秦皇帝，不中。於是遂誅高漸離，終身不復近諸侯之人。魯勾踐已聞荊軻之刺秦王，私曰：『嗟乎，惜哉其不講於刺劍之術也！甚矣吾不知人也！曩者吾叱之，彼乃以我為非人也！』

太史公曰：世言荊軻，其稱太子丹之命，『天雨粟，馬生角』也，太過。又言荊軻傷秦王，皆非也。始公孫季功、董生與夏無且游，具知其事，為余道之如是。自曹沫至荊軻五人，此其義或成或不成，然其立意較然，不欺其志，名垂後世，豈妄也哉！

嘉靖丙戌夏五月望，雅宜子王寵書于石湖草堂。